POINT OF PURCHASE

POP 設計叢書 8

POP 廣告

手繪軟筆字體篇

學習手繪軟筆字體
最佳工具書

林東海・李佳雯　編著

北星圖書公司

目錄

手繪軟筆字

手繪軟筆字書寫技巧

軟筆字的變化

目錄

序

在日常生活中您是否常發揮您的想像力與創造力呢？

在傳承固定的字體當中，可曾想過其中的變化性呢？

本書所介紹的是一種與傳統風格截然不同的字體，

我們稱之為《手繪軟筆字》。

手繪軟筆字所表達的意境跟傳統字體的單調筆劃是非常不一樣的，

因為軟筆字能營造出〝字畫合一〞的寫意，

帶給觀賞的人一種新奇的趣味性和天外飛來一筆的驚喜；

所以這些不同的魅力，豐富了許多的設計與創意。

相信許多人都希望能練就出一手獨特的手繪軟筆字技法！

且把它運用在自己的巧思中，最是令人欣喜的一件事。

透過本書的介紹，章章都有詳盡的示範圖例與解說，

並將您逐步引導了解其中的絕竅；

我們相信創意是無限寬廣的，

當您能夠漂亮呈現您親手創作的作品時，

是多麼令人愉悅的一件事，筆者在此祝您收穫滿溢！

林東漢

手繪軟筆字

新潮流行的軟筆字
軟筆字與傳統字體
軟筆字應用現況

【手繪軟筆字】

●新潮流行的軟筆字

　　文字是最常接觸的視覺傳達工具，若應用在設計行為時，除了傳達訊息外，還具有裝飾、欣賞、加強印象的功能。

　　近來，廣告事業發展迅速並受到世界性的設計潮流影響，眾多設計公司或個人工作室，為了商業需求或強調個人設計理念，間接設計了許多具有裝飾、變化的字形；一種帶有濃厚中國味，卻與傳統字體截然不同的字形－「手繪軟筆字」，便在諸多前提下，被大量運用在海報、包裝、卡片中。用毛筆、水彩筆或插畫筆書寫的「軟筆字」，筆劃瀟灑的粗細變化，是近年來極熱門的新潮手繪字體。

●食品包裝常以軟筆字體做為商品標準字。

●軟筆字是近來熱門的企業標準字。

手繪軟筆字體篇

【獨家口味】
芋香玲珠
好吃的芋頭吃起來
更有沙沙的感覺，
只有茶仙坊才吃得
到沙沙感覺的芋頭。

小杯／18元　重量杯／24元

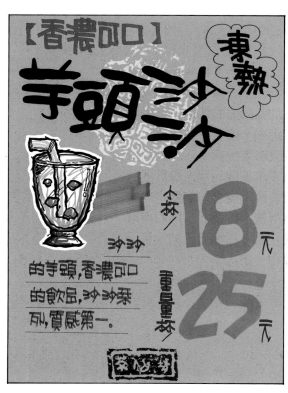

【香濃可口】
芋頭沙
凍熱

沙沙的芋頭，香濃可口的飲品，沙沙茶坊，賣感第一。

小杯／18元　重量杯／25元

【新口味·新上市】
紅豆沙
沙沙茶坊飲品又有
新品問市了，紅豆沙沙
仍有特殊口感，口感
創新，好喝到相報。

小杯／18元　重量杯／24元

【口感領先】
綠豆沙
凍熱

有沙沙感覺的
綠豆才是極品，沙
沙家族，口感領先。

小杯／18元　重量杯／25元

●軟筆字是製作手繪海報主要的字形。

●軟筆字與傳統字體

傳統字體有隸、草、行、楷、篆等五種字形，雖然這些傳統字體經過了不同時代的演變，但其藝術性及歷史價值，始終皆富有崇高的文化傳遞功能。而軟筆字體則是一種充分表現字體本身所欲傳達意念的字形，所以，它深受設計大眾的喜愛，從公司行號的標準字、產品的標準字、POP海報的字體到卡片製作，都可見到它的踪跡，普遍受到大眾的歡迎。

或許有人會產生疑問，同樣用毛筆書寫的字體，手繪軟筆字和傳統字體究竟有何不同；單從字形來做比較，傳統字體的造形方正、筆劃清楚，有嚴肅、穩健的感覺；而手繪軟筆字則因書寫

傳統字體是用寫的

●傳統字體。

●篆書。

過程隨意，完成的字形常因個人喜好大相逕庭，極具變化性，所以常吸引消費者的注意。由以上得知，書法是種文字視覺藝術，單純具觀賞性，也就是用「寫」的；至於手繪軟筆字則因書寫過程較無一定的章法，因此具有「畫」的特質，又稱手「繪」軟筆字。曾有書法名家說過：「寫和畫反映了技巧在繪製過程中的各自規定性，「畫」可以專注於空間這個視覺形象的根本，對於步驟可以不講究，而「寫」卻有標準程序規定」；簡單的分析，相信讀者已能夠了解手繪軟筆字與傳統字體的差異了。

●軟筆字應用現況

手繪軟筆字既是新潮流行的字體，它代表的意義已不僅是一種字體，它已成了流行的訊息，亦為整個廣告設計界注入了一股新的設計動力。應用在商業行為的軟筆字，可以說是商業與消費者之間的一種傳達藝術，所以軟筆字也就順理成章地成為賣場不可缺少的重要軟體。灑脫富韻味、強調自我風格、間接吸引消費者的注意、潛在的基本印象，確定了軟筆字在媒體中的價值定位。

手繪軟筆字由於造形特殊、裝飾性佳、亦可應不同的情境需求，將字形做多樣的變化以吸引觀看者的注意；所以愈來愈多設計者大膽地嘗試在媒體上應用軟筆字，從飲料、食品的包裝到招牌、手提袋、名片、賀卡以至於近期的POP中，皆可見識它的媚力。「隨時可寫，隨意而變」正是軟筆字最佳的寫照。

●名片。

●手提袋。

●招牌。

●海報。

●包裝。

手繪軟筆字體篇

● 手繪海報。

● 吊牌。

● 立體POP。

■ **手繪POP**
軟筆字大量應用於手繪POP中,不管是海報、吊牌或是立體POP,都能傳達心意。

手繪軟筆字體篇

手繪軟筆字書寫技巧

書寫工具與材料
執筆及運筆技巧
軟筆字書寫祕方

【手繪軟筆字書寫技巧】

●書寫工具與材料

欲書寫漂亮的軟筆字，除了要求書寫者具有純熟的技巧外，適當的使用工具材料也是十分重要的。如何選擇及使用？是初學者必須掌握的知識。現分別依書寫用筆、顏料使用及紙張應用分述如下：

一、書寫用筆（毛筆）

書寫軟筆字的筆材有毛筆、水彩筆、插畫筆、面相筆等，種類繁多，且都具有獨特的筆觸和表現技法。在上述筆材中，毛筆被認爲最能表達軟筆字的特性，因爲毛筆的筆毫可自在地書寫粗細不一的筆劃，加上線條變化豐富且不易變形，這些揮灑自如的優點，是其它工具無法表現的，所以毛筆是最佳的軟筆字代言人。而面相筆、水彩筆雖也常被利用，但線條表現較無變化，是次之的選擇。

●毛筆。

●水彩筆。

●插畫筆。

（一）**毛筆的種類**：毛筆種類多，若以筆毛軟硬來區分，有軟毫（羊毫）、硬毫（狼毫、紫毫）、兼毫（羊毫加狼毫、紫毫加羊毫）等；羊毫筆毛軟，吸水性佳，能寫出豐潤圓滿的字，但運筆速度較快，故不適合初學者使用；狼毫或紫毫彈性佳，能寫出剛健的字，所以對初學者較適用；兼毫則因筆毛有軟硬不同的比例，也很適合初學者使用。

（二）**毛筆的選擇**：擁有一隻好筆，是寫好軟筆字的第一步驟；一般來說，舊筆比新筆好用，若是沒有好的舊筆而必須使用新筆時，其好壞關鍵在於筆頭和筆鋒。好筆頭能隨心所欲控制筆劃粗細變化，好筆鋒則控制毛筆的彈性，讓書寫者能揮灑自如；故如何選擇優良且適用的筆是初學者應該了解的重要課題。

●不同形式的毛筆。

(三)**毛筆的保養：**①新毛筆中的膠質要以溫水浸洗去除，切不可使用熱水，以免傷及筆毫，使筆失去彈性。②毛筆使用後，要立即洗淨，避免筆毛乾硬、變形。③儘可能選擇不易脫毛、無分叉的好筆。

●毛筆潤濕後筆尖整齊明亮，即屬好筆。

二、顏料使用（墨汁、廣告顏料）

有了好筆後，再來是顏料的選擇，墨汁及廣告顏料是最經濟實用的。墨汁取用方便，且濃淡適中，又可替代黑色，是最適合初學者練習用的顏料；而廣告顏料是最經濟實用的彩色顏料，色彩豐富鮮明，應用在深色紙張上，有很好的效果。使用時，顏料太濃會阻滯筆毫，太淡則易形成筆劃滲化現象，是初學者必須注意的。

●顏料不使用時，應即加蓋，以免顏料乾硬。

三、紙張應用

對初學者而言，吸水性、滲透性適中，價格便宜的模造紙或書面紙是最適宜的練習紙。國內常用的紙張種類多，但當我們要書寫精美的軟筆字時，紙感佳、色彩豐富的美術紙則是最佳的選擇，如丹迪紙、粉彩紙、水彩紙、雲彩紙……等；這類紙張大都含有棉纖維、耐擦不易破裂、挺度佳、色澤美，能完全呈現POP精緻的質感，讓POP獲最佳的設計效果。

●由左至右依序為：雲彩紙、書面紙、粉彩紙、丹迪紙。

●執筆及運筆技巧

　　沒有寫手繪POP字的經驗或傳統書法基礎，學習手繪軟筆字是否會遇到什麼困難？這是眾多初學者在接觸軟筆字普遍遇到的問題。其實這些顧慮是多餘的，因為軟筆字在字形或字體架構上，與傳統字體有明顯的不同；所以對初學者而言，信心、興趣加上預先準備書寫工具及材料，及了解正確的執筆方法、運筆技巧與變化要領後，從單字、詞句逐一練習，即能慢慢的得心應手。

一、執筆方式

　　學習軟筆字最重要的須先學習如何執筆及運筆，因為執筆的方式影響了運筆的技巧發揮。原則上，軟筆字與傳統字體的執筆方式是一樣的，首先執筆要穩，運筆才會順；筆身不可握得過緊，以免筆鋒不利轉換，形成呆板的筆劃。另一種則是傳統握筆方式，其筆劃雖略顯粗壯，卻較易掌握筆的方向，適合初學者使用。

　　正確的執筆方式能提高技巧的應用。對不善使用毛筆的人而言，採用傳統握筆方式書寫軟筆字比較容易順手；待筆法達到某一程度時，再依自己的方式創造獨特的執筆技巧及筆法，才能達到事半功倍的效果。

●書寫軟筆字有兩種執筆方式，左為採握鉛筆姿勢，右為採傳統執筆的手勢。

●免洗杯是很好的墨汁容器。

●軟筆字基本筆劃。

手繪軟筆字體篇

二、運筆技巧

由於軟筆字的筆劃、字形較無一定的章法，所以在運筆的技巧表現上，也就因各人的風格不同，而有所差異。若從筆的拿法來做分析，可分成兩種；一種為採傳統握筆方式以中鋒書寫完成的筆肚字，另一種則為用傳統執筆方式以筆尖書寫的筆尖字；兩種字形各有特色，分述如下：

(一) 筆肚字：用中鋒書寫筆肚字是常用的，亦是最重要的基本運筆方法，初學者應首重此字形之練習。在練習筆肚字時，首先採握鉛筆的方式，毛筆一沾墨汁即可利用筆腹的彈性練習軟筆字，此時墨汁多沾一點可增加運筆的圓潤性，利於書寫。因為利用筆腹書寫，所以筆肚字的筆劃略顯粗壯，但熟悉了筆與筆劃的方向後，字形也不失軟筆字的味道。

● 握鉛筆姿勢適合書寫筆肚字。

(二) 筆尖字：如果想寫出絹秀流暢的軟筆字，採傳統握毛筆方式是正確的選擇。筆尖字是採用傳統握筆方式書寫的字體，此字形書寫過程較難控制毛筆的重心，但因為僅利用筆尖運筆，字形卻可牽引出多種的變化，是筆肚字無法相比的。流線型是筆尖字的特點，流暢的筆劃、不拖泥帶水的字形，發揮了軟筆字最大的特色。

● 傳統字體書寫姿勢適合書寫筆尖字。

三、筆劃練習

在相同的字架中，若賦予各種不同面貌的筆法，軟筆字所顯現的感覺也就迥然不同；以下筆劃練習常出現在各種字形中，若能熟悉各種筆劃的技巧，相信對於有關軟筆字的書寫秘方，你將很快就能進入領域內。

(一) 直筆劃的練習

(二) 橫筆劃的練習

(三) 直角筆劃的練習

(四) 口字筆劃的練習

(五)打勾筆劃的練習

 先 乳 巧 郅

(六)二撇筆劃的練習

 後 視 援 套

(七)畫圈打點的練習

 熱 泊 漁 粗

(八)交叉筆劃的練習

 好 教 叔 援

(九)一筆成型的練習

 裂 波 樹 仙

●軟筆字書寫祕方

本書雖將軟筆字區分為筆肚字與筆尖字，但基本上，這兩種字體表現形式難免有雷同之處，為了使初學者有一個循序漸進的學習依歸，筆者特整理了兩種字體的書寫秘方，供各位練習者參考。

(一) **第一筆劃通常比其它筆劃粗**：第一筆劃粗，字形會比較有變化，其它筆劃則愈來愈細，但並不是每個字形都適用。

(二) **強調筆劃粗細的差異**：筆劃粗細差異大，字形會有不同的層次變化，即能散發活潑感。

(三) **錯開部首與配字**：利用大小、上下、左右、主副的關係，將部首及配字對調，使字體產生錯開的美感，但仍需保有字體的易讀性。

(四) **橫筆劃通常比直筆劃粗**：軟筆字是活潑的字形，橫筆劃若比直筆劃粗，能增加字體的穩定性。

(五) **遇口部即擴充**：口部是軟筆字變化極大的部份，拉長或壓扁，都可製造視覺上的趣味感。

(六) **製造趣味感**：此部份是筆劃練習的延伸，打勾、打點、一筆成形、中分筆劃都有一致性的趣味表現，字體只要應用這些特殊筆劃，即能趣味中不失統一性。

(七) **水份需嚴格控制**：粗細筆劃用水量不一，書寫粗筆劃時，筆的吸水量儘量飽合；反之，細筆劃則須去掉多餘的顏料。

●軟筆字的字間緊密且字體錯開。

●軟筆字的筆劃略成弧形狀。

●第一筆劃通常比其他筆劃粗●

●筆劃粗細差異小，字形缺乏變化。

●強調軟筆字的第一筆劃，可增加字體的律動感。

●強調粗細筆劃的差異●

●筆劃粗細變化可從上下、左右關係做大小的處理

●錯開部首與配字●

●將部首與配字做錯開或縮小的處理，能增加字的誇張度。

●橫筆劃通常比直筆劃粗●

橫劃粗

直劃細

●橫劃粗、直劃細使字形架構更具張力。

●遇口部即擴充●

●遇口即擴充，能增加字形的趣味感。

●製造趣味感●

●將筆劃改為劃圈或打點，最容易製造字體的趣味感。

■軟筆字範例

手繪軟筆字體篇

軟筆字的變化

【軟筆字的變化】

● 第一筆字

　　將第一筆劃以筆腹書寫，其餘筆劃用筆尖表現即可；其它筆劃再強調粗細表現，即可顯示第一筆字的特色。

■ 第一筆字書寫範例

手繪軟筆字體篇

●斜體字

　　整個字形向右下方書寫，字體除了有速度的感覺，還有一氣呵成的視覺感受。

■斜體字書寫範例　　　　　　　　　●海報應用

●抖字

以筆尖書寫筆劃再加上一筆成形的技法，使每一筆劃都有抖動的感覺，在字形表現上有獨到的特色

■抖字書寫範例

●海報應用

●打點字

　字體筆劃若以圓圈來替代，明顯增加字體的活潑感；打點的地方在右下方，是最適合的表現空間。

■打點字書寫範例

●海報應用

●闊嘴字

將口字誇張放大，字體在視覺上會比較可愛；此字形被廣泛應用在海報中，是趣味性極高的字體。

■闊嘴字書寫範例

●海報應用

● 仿隸書字

　　應用傳統字體「隸書」的字形架構，再加上軟筆字「畫」的特性，展現了仿隸書字的效果；對於不會寫傳統書法體的人來說，仿隸書字「有點像又不會太像」傳統字體的字形，是值得練習應用的。

■ 仿隸書字書寫範例

● 海報應用

●細筆字

　　字體大部份以筆尖書寫，形成輕柔、灑脫的筆劃，有如脫韁野馬不受拘束；以筆尖書寫時，需一氣呵成，才能將娟秀的韻味表現出來。

■細筆字書寫範例

●海報應用

詞句排列組合

【詞句排列組合】

● 間隔排列組合練習

一、字間排列

　　「字間」是指字與字的距離。字間的排列方式，通常會影響到整組軟筆字的精神氣勢，如圖一，因字間過大，整組字體氣勢便無法連貫，致字體鬆散，缺乏整體性。而圖二詞句則字間安排合宜，字字連貫、上下牽連、左右對應，整體字形充實且恰到好處；由此觀知，軟筆字的字間安排宜小不宜大，甚至筆劃重疊都是允許的。

● 圖一／字間大、字體鬆散。

● 圖二／字間安排合宜，字形充實。

■軟筆字應用範例

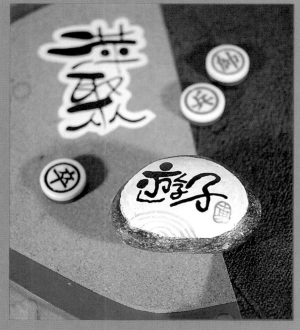

二、行間組合

軟筆字的藝術性為何那麼高？因為它特殊的行間排列方式，使我們在看軟筆字時，就像在看一幅畫般。通常軟筆字的行間組合方式有四大類，分別是：

(一)有行有列：字體大小相近、排列整齊，閱讀容易，適用海報的說明文，但不易發揮軟筆字的瀟灑風格。

(二)有行無列：適用直式文字的組合；行有整齊、利於閱讀的特點；無列則提供了變化的空間，此種組合有整齊多變的優點。

■有行有列

■有行無列

(三) **無行有列**：適用於橫式文字的組合；使用此方式書寫軟筆字時，可加大字體大小的變化，形成接近無行間的效果，亦有多變整齊的特點。

(四) **無行無列**：字體大小不一，行間距離不定，字體揮毫無格式的限制，能製造強烈的構圖表現；對初學者而言不宜多用，適用於海報的主標題。

■**無行有列**

■**無行無列**

二個字組合範例

■第一筆字

■斜體字

■抖字

生涯規劃及座談講座

■打點字

 新聞
 法文
 社會
 傳誦

■闊嘴字

 喝醒
 中元
 福利
 夏日

■仿隸書字

 造就
 舞會
 珠算
 手語

法律　投棒球　指　採訪
心理　想眼　足球　指揮　演辯　合唱

二個字組合範例

■第一筆字

■斜體字

■抖字

天之驕子 錄音聖人

■打點字

涼夏　熱戀　供應　香水

■闊嘴字

西點　剪貼　禮品　世界

■仿隸書字

乾杯　涼酒　午茶　生煤

現代　技藝　擴大　聖誕　練習　青春　紅豆　研習　實習　牛仔

手繪軟筆字體篇

二個字組合範例

【一般篇】

■第一筆字

■斜體字

■抖字

一種相隨雨樣間我必

■打點字

■闊嘴字

■仿隸書字

筆待 再 成就 傳統
淫 蓮花 造花 蘇 月下
士 決心 智者

三個字組合範例

【校園篇】

■第一筆字

■斜體字

■抖字

給螞咪一份貼心禮

■打點字

■闊嘴字

■仿隸書字

三個字組合範例

【商業篇】

新春特惠價 未就送

■第一筆字

超靜音　釣大魚　沙拉記

■斜體字

水電行　好彩頭　師傅春

■抖字

繪會紅　大拍賣　落花生

精緻手工字樣組合

■打點字

■闊嘴字

■仿隸書字

三個字組合範例

別有一番滋味在心頭

■第一筆字

想念您　向前走　洋煙

■斜體字

超水準　大頭兵　幸福嗎

■抖字

破天荒　郵時代　白日夢

春紀元　臥眉大劉　創記錄　開笑玩　守奴髻　藕子行　小鍋

身已以菩提持心如明鏡

■打點字

思想起　大自然　無主張

■闊嘴字

相見歡　苦相思　請注壞

■仿隸書字

軟筆字　莫逆交　速度感

青春旅　起跑鮮點　佛照一生　黑配括得

成語組合範例

命運操控性的拜中手

■第一筆字

招考賣馬　　青春陽光

■斜體字

字裡行間　　算細打精

■抖字

熱情招生　　廣告研習

節約水源人有責

■打點字

日行一善　　科學雜習

■闊嘴字

春風得意　　福星高照

■仿隸書字

標新立異　　眉目傳新

成語組合範例

【商業篇】

臨于聚焦的最生選擇

■第一筆字

現金交易 待價而沽

■斜體字

物超所值 特價出擊

■抖字

玩具模型 熱門演唱

書法照相 藝術 銷售冠軍 熱賣連線

照相打字 古玩

香醇純米曹藝迎指導

■打點字

非請草入　裝模作樣

■闊嘴字

香純可口　別有滋味

■仿隸書字

盛況空前　原裝進口

歡迎品嚐擴大招生文理習精美特選餘君滿意

成語組合範例

學海無涯如逆水行舟不進則退

■第一筆字

青出於藍而勝於前　德高望重

■斜體字

老當益壯　刮目相看

■抖字

百年樹人　柳暗花明

先發制人　妙手回春

書香世美

人傑地靈

泰山北斗

凡 作 何 藥 期 海 泳 沿 斗 量

■打點字

未 卜 先 知　　偷 天 換 日

■闊嘴字

奇 貨 可 居　　東 倒 西 歪

■仿隸書字

無 可 替 代　　眉 目 傳 情

黃道吉日　陳年往事　博古通今　歷

【校園篇】

常用詞句組合範例

■第一筆字

■斜體字

■抖字

■打點字

■闊嘴字

■仿隸書字

常用詞句組合範例

【商業篇】

綠色清爽擁抱今夏

■第一筆字

金飾進口高級衣服

■斜體字

長榮航空行遠重視您

■抖字

農一仿放鄉的李仔茶

手繪軟筆字體篇

吉事結祥・全部滿意~

■打點字

遠東百貨歡迎您光臨

■闊嘴字

即日起全面回饋給您

■仿隸書字

脫胎換骨永遠不是夢

東海歡助您不怕說英語

品嚐旅遊趣吧

夏日鷖文牛排

傳統技芸研習班

■第一筆字

■斜體字

恰是一江春水向東流

■抖字

此情綿綿無絕期

■打點字

■闊嘴字

■仿隸書字

軟筆字應用範例

【 軟筆字應用範例 】

●標準字設計

軟筆字被界定爲POP字型是近期的事;但廣告媒體卻早已將軟筆字應用於設計中,舉凡標準字、包裝產品、海報作品都可尋得軟筆字的踪跡。

軟筆字應用到標準字是方便且實用的;因爲軟筆字型本身即兼具傳統與古典的造型,每個字體又都有獨特的設計意味,且不需像設計合成字般繁複;所以將軟筆字應用到標準字中,完全合乎方便、實用的要求。

將軟筆字做爲標準字時,不必過份強調花俏的造型變化,應注意訴求重點、對設計物的認知,進而設計完全符合設計物的字型;再搭配大方的色彩,便可成就一組風格獨特的軟筆標準字了。本單元提供一些軟筆字的設計範例,供讀者參考比較。

手繪軟筆字體篇

●字圖融合設計

字圖融合就是將軟筆字的字型融入圖案中，使字體與圖合而為一，讓字型增加趣味感與可看性。在POP海報中，即使是一組簡單的字圖融合，也會令人留下深刻的印象。

在書寫軟筆字字圖融合時，字體是主角，插圖則是配角；因爲軟筆字具有較大的筆劃延展

性，較之麥克筆更容易發揮，所以效果也就更加明顯。設計時，先決定書寫主題，再考量字型，然後開始繪製圖案或尋找合適的插圖；設計圖案必須讓人一眼即可看出詞句欲表達的意義，最好再將字圖安排在適當的位置中，達到文圖合一的趣味效果。

●圖字設計

　　字圖融合設計，字為主、圖為輔；而圖字設計則以字輔助圖，圖為主、字為副。圖字設計主要是在圖案內的空間填上適當的軟筆字句，因為處理效果活潑可愛，常運用於教室佈置、筆記本、卡片設計中，是軟筆字可利用的方向。

　　設計時，不管是繪製的插圖或參考插圖，都必須預留空間書寫軟筆字；字型與插圖必須配合，才能發揮相輔相乘的效果。

手繪軟筆字體篇

●手繪POP製作

軟筆字應用到POP中給人的印象是與眾不同的，它傳達了一種鮮明、活潑的意象，使大眾對於用軟筆字書寫的POP喜愛程度與日俱增。用軟筆字書寫的POP，它代表的不僅是一種字體，它更是一種流行的訊息、品味的表徵，用在某些特定行業中（泡沫紅茶等），更可彰顯行業的特色。而海報、價目表、吊牌、立體POP，都可常見軟筆字的踪跡。

一、**海報**：主標、副標、說明文都採用軟筆字書寫或與麥克筆混合應用，都能塑造海報的特殊感；就整個畫面內容而言，不拘泥字型，無形中延伸了軟筆字的創意空間。選用的底紙以色紙較佳。

二、**價目表**：價目表是軟筆字很好應用的範圍，拓印圖案、撕貼插圖、搭配以廣告顏料做為字型表現的軟筆字，構成了傳統樸實的價目表。

三、**吊牌**：吊牌是垂吊在天花板的POP廣告物，以吸引消費者注意為主；用軟筆字製作吊牌，畫面乾淨清爽，讓人有賞心悅目的感覺。

四、**立體POP**：立體POP在製作上最需考慮「立」的問題，再來考慮字型；純以手繪軟筆字表現的立體POP，設計上簡單即可，除了以三角立牌為主，圖形、方形、不規則造型等都可多加利用。

●雜誌告示海報。

手繪軟筆字體篇

■海報

●傢俱促銷海報。

●旅遊促銷海報。

●服飾促銷海報。

●百貨促銷海報。

全部！

8折，

全部服裝鞋襪・特價

特價

讀者

〈遠東〉

● 百貨促銷海報。

現在訂閱／就送您

最實用筆記本／限

量供應／

訂就送

〈咖啡雜誌〉

● 雜誌促銷海報。

手繪軟筆字體篇

■海報

●眼鏡告示海報。

●食品促銷海報。

●旅遊海報。

手繪軟筆字體篇

■海報

●旅遊海報

●餐飲海報。

●保養品海報。

●百貨訊息海報。

手繪軟筆字體篇

■海報

●零售促銷海報。

●休閒訊息海報。

●形象海報。

手繪軟筆字體篇

■海報

●休閒訊息海報。

●百貨訊息海報。

●招生訊息海報。

● 招生訊息海報

手繪軟筆字體篇

■海報

●食品促銷海報。

●電器形象海報。

●百貨訊息海報。

●百貨促銷海報。

手繪軟筆字體篇

■海報

●旅遊促銷海報。

●百貨促銷海報。

●百貨訊息海報。

●百貨促銷海報

手繪軟筆字體篇

■海報

●精品訊息海報。

●訊息海報。

手繪軟筆字體篇

●服飾訊息海報。

●休閒訊息海報。

●餐飲訊息海報。

手繪軟筆字體篇

■海報

● 雜誌促銷海報。

● 傢具訊息海報。

● 服飾訊息海報。

● 精品促銷海報。

手繪軟筆字體篇

■價目表

■吊牌

手繪軟筆字體篇

■ 吊牌

〈東海服飾〉

手繪軟筆字體篇

■立體POP

手繪軟筆字體篇

手繪軟筆字體篇

●名片設計

　　有個性的公司或賣場在設計名片時，常揚棄機械式的商務名片，而改採個人化、趣味化、活潑化的個性名片；逐漸地，我們發現軟筆字在此類名片中佔了舉足輕重的地位。

　　設計個性名片的風氣日漸流行，也朝向專業化，從事美術設計的工作室、攝影工作室、泡沫紅茶店、茶藝館、精品店等，常以此類名片做為形象的表徵；還有眾多學生也懂得利用此類名片做自我介紹，所以個性名片是一種自我意識的表現。讀者在學習軟筆字過程中，也可自行設計以軟筆字為主的個性名片，試試看！您會有意想不到的收獲。

手繪軟筆字體篇

四季懷石料理

桃太郎

民權店：台中市民權路233巷12號 ●TEL:04/321-3580(代表號)

台中市英才路501號2Ｆ ●TEL:04/3274886(代表

我們共同 生活在 音樂裡

吉普賽

民歌 咖啡 牛排

1.台北成都店：成都路23號Ｂ2 TEL:(02)381768）
2.台北漢中店：漢中街50巷4號Ｂ1 TEL:(02)3817860 ● 3816847
3.台北士林店：士林區文林路126號2Ｆ TEL:(02)8812566 ● 8826283
4.台 中 店：台中市綠川西街135號(第一廣場6Ｆ 之2) TEL:(04)2234710 ● 2234259

天官賜福

秋源坊

高雄市和平一路149～6號(地下室)
☎：711－1717

成吉思汗

蒙古烤肉 BAR.B.Q.

台中市西屯路一段79巷50號 (經國大道旁)
訂位專線：3239797 ● 3236885

老地方

泡沫・茶藝・茗品・佛教文物

嘉義市中山路31號
電話：05-2784559

美麗的邀約
懶人與你共渡生活的起起落落

COFFEE: AM10:00～PM2:00
PUB: PM19:00～AM03:00

台中市民生路34之1號1F
TEL:04-2231245

店老板

楊文慶

老爺車

咖啡・茗茶

・嘉義市忠義街171號（中正公園旁
・TEL：05-2225874

TEA & COFFEE

Fashion

金太陽

視廳理容廣場

雲林縣北港鎮新德路61號　　TEL：(05)7834888（代表）

一品茶業

林佳賜

嘉義縣梅山鄉瑞里村101號
電話：(05)2501559
呼叫器：06078340 0
行動電話：09076666 86

紫 玉 金 砂

振興陶藝
三重市仁義街222號2F
TEL: (02)9809992 FAX: (02)9809994
行動電話：090238085

董振富

●卡片、書籤設計

卡片、書籤設計若缺少了軟筆字，常讓人覺得它只是一張簡單又沒有生氣的小紙片，所以卡片、書籤若能應用軟筆字是相當方便且實用的。除了一般書局販賣的卡片、書籤外，讀者也可依自身需要設計，送人或自娛兩相儀；繪製時，先確定字的風格及整體性，亦即整組字排列時的平衡感；不必過份強調花俏的造型變化。簡單的個性字體，搭配色塊組合或插圖，便可成就一張風格獨特的卡片或書籤設計了。

■卡片

■書籤

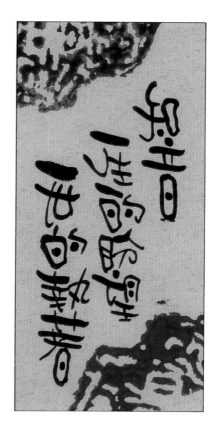

軟筆字應用到招牌時日已久，如今已被視爲
標準字型；不論是何種行業，只要把握字體的變
化性，都能將其特性完整表現出來。

在設計招牌標準字時，因爲字數通常不會太
多，所以可將字體做較大的改變，如特殊效果可
適時地加入；這些效果只要不會破壞字體整體感
覺，且又能契合主題，相信這些附加的變化，更
能增加賣場招牌的獨特性。

錦妃

海力士

●包裝設計

在日本，軟筆字大量應用到包裝產品中，形成日本包裝產品獨特的文化，台灣直到近來才逐漸重視軟筆字的獨特性，殊為可惜；相對於日本早已視軟筆字為包裝設計的寵兒，台灣包裝界應該還有成長的空間。消費者愈來愈注重包裝設計，一件產品如果有成功的包裝，銷售計劃已成功了一半，而軟筆字在這方面的獨特性，相信能給消費者留下深刻的印象；所以在設計包裝時，震撼又有力的軟筆字型是不可忽略的構成要素。

手繪軟筆字體篇

手繪軟筆字體篇

手繪軟筆字體篇

●飾品設計

　　強調「自我風格」一直是軟筆字所要求的；個性化商品不斷的出現，尤其是帶有濃厚中國風味的商品，都會有一段意義深遠的詞句，使人留下深刻的印象，其中以飾品最具代表性。飾品設計在字體的內容上，比較沒有約束，常根據詞句的性質來決定字體的風格。本書前面所提供的詞句範例，屬於較適中的表現手法，讀著可依據字體的基本架構練習並加以變化，相信您也可設計出有自己風格、自我理念的飾品。

●玻璃罐子的應用。　　　　　　　●留言板的應用。

● 筆記本的應用。

● 行事曆的應用。

手繪軟筆字體篇

軟筆字字帖

可與手繪字體篇、創意字篇對照的手繪軟筆字範例！

手繪軟筆字範例

1 丁　2 不　3 之　4 永

丁	女	上	下	不
丑	互	五	且	世
再	中	舉	百	丸
丹	之	主	永	並
亞	更	乃	久	方

1 乳 2 亂 3 了 4 予

■重點提示
了／「了」字用一筆成形的方式，有流線的順暢。
予／「予」的最後一筆要注意，才能穩定字形。
乳／左右兩部首錯開一些，字形才有變化。
亂／兩個部首所朝方向不同，增加字的活潑感。

手繪軟筆字範例

1 2 3 4

■重點提示
亠/亠部首用打點的寫法較能展現字形。
毫/最後一筆，用收筆的方式。
他/最後一筆劃的收筆，才能建構特殊的字形。
牽/「牽」字可選擇不同的位置做打點的效果。

■重點提示
佐/「佐」字強調配字，故意拉大工的第一筆。
係/「系」字旁的寫法較復古。
件/「件」字有二撇同方向的筆劃要錯開。
來/「來」的打勾要連接，才有收尾。

手繪軟筆字範例

1 係 2 俱 3 側 4 儲

■重點提示
側／「人」字旁較弱要與配字相連。
條／適時的打點，會增加字的另一種風貌。
俱／遇到有口的字形，通常加大會比較有變化感。
儲／筆劃較多的字要靈活的運用筆劃的粗細。

1 兆	2 兵	3 典	4 冊

■重點提示

兆/「兆」的寫法左右打勾讓字有跳躍的趣味性。

冊/適時的連接字體，才有變化字形的感覺。

典/上面太重的字，下面用打點來支撐。

兵/同〝典〞字，筆劃少的用打點來建構字形。

兆　先　兂　兌　兒

全　公　分　共　兵

其　具　典　真　與

與　冊　同　兩　周

冒　冠　單　次　那

手繪軟筆字範例

¹几 ²同 ³刊

■重點提示
几/ 此字可寫成兩筆劃亦成一筆成形。
歹/ 歹字的口形要過口加大字形。
刊/ 刂部的第一筆加長製造效果。

凍 几 同 同 凶

出 刀 切 刊 召

列 刑 判 別 利

刮 到 制 刷 刺

則 前 剖 剪 副

| 1 劫 | 2 劾 | 3 動 | 4 匠 |

剩 割 創 劇 劈

力 工 加 助 努

劫 劾 劾 勃 動

勿 勾 包 句 旬

北 匙 匠 匭 匪

手繪軟筆字範例

1	2	3	4
卵	卸	厄	仄

■重點提示
卵/左右兩邊的部首要錯開。
仄/人部的筆劃要表現的輕巧流暢。
卸/"卩"部要加大中間的肚子，字才會平穩。
厄/"厂"部的第二筆要往上提字形才會好看。

匹	區	支	古	協
軍	卓	南	博	準
卜	占	卦	印	危
卵	却	即	卸	厄
仄	反	享	原	歷

■重點提示

叛/「反」部首中間的肚子要加大，同上頁〝卸〞。
可/筆劃少的，遇口字要加大、加長。
叢/「叢」字筆劃多，要儘量壓平。
參/最後三筆，要連接旁邊的筆劃，字才不會散。

手繪軟筆字範例

 1 2 3

■重點提示

去/最後一筆，要加長穩定字形。

地/「也」的最後一筆劃收筆，字才不會太呆板。

報/加大右邊的部首，平均整個字型。

1 去　2 地　3 報

去　在　地　坐　寺

幸　坑　址　型　垢

埋　城　培　基　堅

堆　報　場　塔　填

增　墳　塗　墨　壞

手繪軟筆字範例

1	2	3	4
壯	失	奇	契

■重點提示

壯/「壯」的左邊寫法像〝片〞倒反的寫法。

失/最後一筆的收筆要提起來。

奇/遇口字要加大，打勾的地方要連在口字上。

契/刀的配字、要配合整體字形，加大空間感。

士	吉	壯	志	壽
各	夏	愛	夕	外
多	名	天	太	失
奇	契	奧	套	奬
奴	好	如	�析	妨

娘 存 孫 室

1 2 3 4

■重點提示
娘/「女」字的第一筆劃要往上提起。
存/在這個字中，"子"並沒有做打勾，但要連接。
孫/「系」字的第一劃，像蓋子一樣，穩住整個字。
室/「室」的上下部首要連接，字才不會鬆散開。

娟 姨 要 妨 姓

姪 娘 婆 婦 嬌

子 孔 存 孟 孩

孫 傳 宇 完 守

安 定 室 宴 客

手繪軟筆字範例

1 宿　2 寶　3 屋　4 展

1 屴　2 巨　3 布　4 帖

■重點提示
崗／「山」寫的有些斜度，讓字型有活潑的味道。
巨／「巨」的筆劃少，誇張字形，讓字有趣味感。
布／「布」的字形較難穩定，打勾有助於字的架構。
帖／「巾」的字形斜一邊，配合的〝占〞字。

岳　屵　岩　峽　豈

崎　屴　崇　嶺　嵩

左　巧　巨　差　貢

巳　巴　巷　巾　布

帆　希　帖　師　帶

手繪軟筆字範例

1 幻 2 康 3 延 4 弄

■重點提示
幻/「幻」左邊部首同〝系〞字邊的寫法。
康/「康」字的〝水〞，注意粗細之變化。
延/「廴」部的最後一筆，縮短是助於書寫順手。
弄/「弄」字在下半部分配均等，支撐住整個字。

干	平	幻	幼	底
序	府	度	庫	席
厠	康	廚	廣	康
延	建	廻	甘	弄
式	弓	引	弘	弛

■重點提示
強/「弓」字的寫法較特殊，此寫法較能表現。
彈/「單」字的兩個口，適時的簡化筆劃。
影/最後三點，對字形有很重要的影響。
衝/部首與配字的組合要注意對稱。

手繪軟筆字範例

■重點提示

陣/「耳」部的線條要明顯表現，顯示對稱。
險/「口」字要擴充，這裡較不適合簡化筆劃。
那/「耳」部，變成配字，可用較不一樣的寫法。
忙/「忄」部，要拉長，並做成一劃的寫法。

防	附	阿	降	限
院	陣	除	陪	陰
陸	陽	隆	障	險
那	邱	部	郭	都
鄉	心	忍	忘	忙

1 2 3 4

■重點提示
怯/「去」字的最後一筆要加長，才有穩定感。
恐/「心」有許多不同的表現方式。
慈/「慈」同〝糸〞部的寫法。
憶/「心」的寫法帶點斜，是為配合字形。

手繪軟筆字範例

1 戶　2 折　3 拍

戈　成　我　戲　戶

房　肩　所　扇　手

打　扞　技　把　折

扰　拍　掛　接　控

推　提　搬　擇　擔

■重點提示
敕/適時做打點的效果，可讓字體不顯單調。
散/「散」字右邊的部首第二劃加長超過第一筆劃，為求字型的整體性。
斯/「斤」的第一筆拉平，和第二劃要有些距離。

手繪軟筆字範例

1 早	2 朔	3 望	4 期

■重點提示
早／「日」的部份儘量寫的大一點。
朔／「朔」的最後一筆往右撇，較有整體感。
望／打點對於較沒變化的字形有很大的幫助。
期／「其」的最後一筆打點，增加字的活潑性。

早	明	旺	昨	是
時	星	晚	晴	暇
暗	暫	暖	曙	眺
書	曾	最	有	服
胡	朔	朗	望	期

■重點提示
榔/「榔」字的三個部首會有連接點，字才不會大。
標/一個字同樣有兩個打勾筆劃，只需做一個勾。
李/「李」字的打點方式破壞原本呆板的字形。
橋/「奇」的〝口〞部加大，有變化字體的作用。

勝	杉	李	材	村
杜	板	桿	柔	相
桂	卓	柳	椅	植
榔	標	樟	柏	樹
橋	橙	機	橫	權

手繪軟筆字範例

¹歐 ²歡 ³比

■重點提示
歐/「品」字的兩個口共用筆劃,連成一個筆劃,
是簡化較多重覆性字的做法。
歡/「歡」字的草字頭,用簡化的方式書寫。
比/用較順手的方式提起筆,書寫才不會顯得生硬。

欲 欺 款 歐 歡

此 步 武 肯 歲

整 死 胎 曉

叚 殺 每 比 毛

民 氣 注 水 河

■重點提示
泥/「水」字的寫法有很多種，粗細變化是其中一種的表現方式。
測/三點均等分配的〝水〞部，連接配字才不會散。
漢/打點的〝水〞部，整個字體較顯活潑俏皮。

況　泊　法　泡　泥

洋　洞　活　洗　消

酒　浙　振　淨　淫

測　游　溶　漁　漢

漸　濫　濫　潮　濕

手繪軟筆字範例

1 2 3

■重點提示
片/「片」的寫法要對稱，但筆劃要有粗細，字型才會好看。
牒/比較生硬的字，用打點的方式會讓效果較好。
獻/「獻」筆劃很多，所以配合的〝犬〞部做打點。

¹片 ²牒 ³獻

手繪軟筆字範例

玩 玻 珠

老 考 孝 者 玄

畜 玩 玻 珍 珠

班 現 理 琉 瑞

環 風 瓦 瓶 生

產 錫 由 界 男

手繪軟筆字範例

孟 盆 盈 盛 鹽

盡 監 盲 省 看

眠 眼 睛 督 著

睦 買 罪 置 罰

署 罵 羅 矛 務

1 矯　2 石　3 碗　4 祝

■重點提示
矯/「矢」字旁前兩筆劃用人部的寫法交叉筆劃。
石/「石」的筆劃很少把口字加大。
碗/有蓋子的字下面的配字通常要超出比較好看。
祝/「祝」字“示”部下面兩點搭配擴大的口字。

知	矩	短	矮	矯
石	砂	破	硫	硬
碑	碗	碧	確	磅
礦	社	祇	祢	祝
祐	裕	福	褈	禮

手繪軟筆字範例

1 秀 2 種 3 窮

■重點提示
秀/「乃」字旁線條要流暢明顯呈阿拉伯數字的3字型。
種/橫筆劃較多的字用打勾加圓點的方式。
窮/「窮」字 "躬" 只需做一個打勾。

禹 私 秀 秀 和

季 秋 科 秤 秩

秕 稅 稍 種 稱

稻 稿 積 穰 空

穿 究 窄 窗 窮

■重點提示
竣/「立」部打點的位置較不同別有一番風味。
競/「競」同樣搭配的部首用兩種不一樣的寫法來
表現。
籐/「竹」部類似象形文字的寫法。

手繪軟筆字範例

■重點提示
糊/「米」字第二筆劃的接點較不同。
紐/「丑」部的空間感故意誇張有助筆劃少的弱點。
紙/「氏」部最後一筆打勾破壞不必要之空間。
緊/「臣」字的第一筆決定了字形的發展。

1 2 3

■重點提示
翼/「羽」「田」「共」拼湊起來的字型最後的打點讓字體較穩。
耗/橫筆劃要錯開避免重疊在此請注意。
聊/「卯」字的空間感要留意儘量擴大口的範圍。

手繪軟筆字範例

1 2 3 4

1 2 3

■重點提示
透/「過」部的最後一撇縮短。
送/「送」字的粗、細較多變化。
船/「船」的部首與配字都有連接。

手繪軟筆字範例

茫 莖 藉 虧

茫 苟 苟 革 茫

莖 荒 落 著 蓋

暮 蕉 薪 藉 藍

蓮 藝 藁 蘇 虎

亭 處 慮 膚 虧

1 蚊　2 蟬　3 襐

■ 重點提示
蚊/「文」最後兩撇的粗細變化讓字體較有變化。
蟬/遇兩個"口"字時可只用一筆畫注意此種運用。
襐/「衣」「辰」「寸」三個配字可選擇不同的位置做打點，此字是其中一種範例。

蚊	蚯	蜂	蝶	蜂
蠑	螺	蟬	蟻	血
衣	表	袋	被	裂
補	裝	複	製	襐
褈	西	要	票	覆

手繪軟筆字範例

■重點提示

觀/「見」的第一筆較粗，是爲增加配字的份量。

試/打勾的一筆，下筆與提筆要輕鬆。

謝/「寸」字的一點改爲拉長筆劃。

謬/有三撇的字出現，通常最後一筆會寫成交叉。

1 觀 2 試 3 謝 4 謬

貝 規 親 覺 觀

角 鱲 訂 訓 訟

訪 詞 試 誇 誄

課 諸 試 謎 謝

謬 課 識 譯 護

¹象 ²賜 ³賦

■重點提示
象/字型較難掌握的字，要用畫的方式表現。
賜/「易」字旁的下面一撇縮短，讓字更有形。
賦/「貝」字不打點，才能穩住字。

手繪軟筆字範例

躬 斬 戴 酷

■重點提示
躬/部首「身」與配字「弓」的第一筆接連了字形。
斬/「斤」字剛好與楷體字形相反、第一筆向右。
戴/配字「共」的二撇用 "人" 字的交叉寫法。
酷/「酉」部與「告」字一扁、一長的寫法。

趾 跌 距 路 跳

踴 踏 躬 斬 軸

戴 輕 輝 輪 轉

辛 辣 辨 辭 辱

酌 酷 醇 醒 醫

■重點提示
野/「野」字的最後一勾朝下、筆劃刻意延長。
量/量字為方方正正的字形、壓平並故意縮短。
鈍/「鈍」字的粗細筆劃、變化較大。
閒/「閒」字的最後一點讓配字增加份量。

手繪軟筆字範例

1 闖　2 隸　3 離　4 掌

闖　關　長　隸　雄

雛　離　難　耀　雪

雲　電　馬　震　霧

靜　堂　常　掌　富

賣　裳　舍　舖　館

1 鞠　2 預　3 顏　4 願

■重點提示
鞠/「米」字不宜包在字形裡、拉出來每一劃。
預/「予」部的第二筆劃要把缺口接起來呈三角。
顏/「彥」部的最後三筆、通常的寫法如示範字。
願/「願」的部首與配字一上一下的交錯排列寫

乾	朝	幹	韓	面
勒	軌	鞋	鞠	鞍
韋	音	韻	響	頁
項	領	預	頗	頭
頻	題	顏	願	顧

手繪軟筆字範例

1 2 3 4

■重點提示
驚/「敬」的草字寫法、通常橫筆劃較粗。
髮/「髮」的最二筆劃以一筆接連的方式書寫。
鬪/「封」部要超過字形的包圍、但要記得接連。
鮮/「魚」的第一筆與第二筆可一筆完成。

精緻手繪POP叢書目錄

北星信譽推薦・必備教學好書

日本美術學員的最佳教材

鉛筆畫技法
定價／350元

粉彩筆畫技法
定價／450元

沾水筆・彩色墨水技法
定價／450元

野外寫生技法
定價／400元

油畫質感表現技法
定價／450元

循序漸進的藝術學園；美術繪畫叢書

實用繪畫範本
定價／450元

粉彩畫技法
定價／450元

油畫基礎畫法
定價／450元

水彩技法圖解
定價／450元

最佳工具書

描繪技法

・本書內容有標準大綱編字、基礎素
描構成、作品參考等三大類；並可
銜接平面設計課程，是從事美術、
設計類科學生最佳的工具書。
編著／葉田園　　定價／350元

新形象出版圖書目錄

郵撥：0510716-5　陳偉賢
TEL:9207133・9278446　FAX:9290713　地址：北縣中和市中和路322號8F之1

一、美術設計

代碼	書名	編著者	定價
1-01	新插畫百科(上)	新形象	400
1-02	新插畫百科(下)	新形象	400
1-03	平面海報設計專集	新形象	400
1-05	藝術・設計的平面構成	新形象	380
1-06	世界名家插畫專集	新形象	600
1-07	包裝結構設計		400
1-08	現代商品包裝設計	鄧成連	400
1-09	世界名家兒童插畫專集	新形象	650
1-10	商業美術設計(平面應用篇)	陳孝銘	450
1-11	廣告視覺媒體設計	謝蘭芬	400
1-15	應用美術・設計	新形象	400
1-16	插畫藝術設計	新形象	400
1-18	基礎造形	陳寬祐	400
1-19	產品與工業設計(1)	吳志誠	600
1-20	產品與工業設計(2)	吳志誠	600
1-21	商業電腦繪圖設計	吳志誠	500
1-22	商標造形創作	新形象	350
1-23	插圖彙編(事物篇)	新形象	380
1-24	插圖彙編(交通工具篇)	新形象	380
1-25	插圖彙編(人物篇)	新形象	380

二、POP廣告設計

代碼	書名	編著者	定價
2-01	精緻手繪POP廣告1	簡仁吉等	400
2-02	精緻手繪POP2	簡仁吉	400
2-03	精緻手繪POP字體3	簡仁吉	400
2-04	精緻手繪POP海報4	簡仁吉	400
2-05	精緻手繪POP展示5	簡仁吉	400
2-06	精緻手繪POP應用6	簡仁吉	400
2-07	精緻手繪POP變體字7	簡志哲等	400
2-08	精緻創意POP字體8	張麗琦等	400
2-09	精緻創意POP插圖9	吳銘書等	400
2-10	精緻手繪POP畫典10	葉辰智等	400
2-11	精緻手繪POP個性字11	張麗琦等	400
2-12	精緻手繪POP校園篇12	林東海等	400
2-16	手繪POP的理論與實務	劉中興等	400

三、圖學、美術史

代碼	書名	編著者	定價
4-01	綜合圖學	王鍊登	250
4-02	製圖與議圖	李寬和	280
4-03	簡新透視圖學	廖有燦	300
4-04	基本透視實務技法	山城義彥	300
4-05	世界名家透視圖全集	新形象	600
4-06	西洋美術史(彩色版)	新形象	300
4-07	名家的藝術思想	新形象	400

四、色彩配色

代碼	書名	編著者	定價
5-01	色彩計劃	賴一輝	350
5-02	色彩與配色(附原版色票)	新形象	750
5-03	色彩與配色(彩色普級版)	新形象	300

五、室內設計

代碼	書名	編著者	定價
3-01	室內設計用語彙編	周重彥	200
3-02	商店設計	郭敏俊	480
3-03	名家室內設計作品專集	新形象	600
3-04	室內設計製圖實務與圖例(精)	彭維冠	650
3-05	室內設計製圖	宋玉眞	400
3-06	室內設計基本製圖	陳德貴	350
3-07	美國最新室內透視圖表現法1	羅啓敏	500
3-13	精緻室內設計	新形象	800
3-14	室內設計製圖實務(平)	彭維冠	450
3-15	商店透視-麥克筆技法	小掠勇記夫	500
3-16	室內外空間透視表現法	許正孝	480
3-17	現代室內設計全集	新形象	400
3-18	室內設計配色手册	新形象	350
3-19	商店與餐廳室內透視	新形象	600
3-20	櫥窗設計與空間處理	新形象	1200
8-21	休閒俱樂部・酒吧與舞台設計	新形象	1200
3-22	室內空間設計	新形象	500
3-23	櫥窗設計與空間處理(平)	新形象	450
3-24	博物館&休閒公園展示設計	新形象	800
3-25	個性化室內設計精華	新形象	500
3-26	室內設計&空間運用	新形象	1000
3-27	萬國博覽會&展示會	新形象	1200
3-28	中西傢俱的淵源和探討	謝蘭芬	300

六、SP行銷・企業識別設計

代碼	書名	編著者	定價
6-01	企業識別設計	東海・麗琦	450
6-02	商業名片設計(一)	林東海等	450
6-03	商業名片設計(二)	張麗琦等	450
6-04	名家創意系列①識別設計	新形象	1200

七、造園景觀

代碼	書名	編著者	定價
7-01	造園景觀設計	新形象	1200
7-02	現代都市街道景觀設計	新形象	1200
7-03	都市水景設計之要素與概念	新形象	1200
7-04	都市造景設計原理及整體概念	新形象	1200
7-05	最新歐洲建築設計	石金城	1500

八、廣告設計、企劃

代碼	書名	編著者	定價
9-02	CI與展示	吳江山	400
9-04	商標與CI	新形象	400
9-05	CI視覺設計(信封名片設計)	李天來	400
9-06	CI視覺設計(DM廣告型錄)(1)	李天來	450
9-07	CI視覺設計(包裝點線面)(1)	李天來	450
9-08	CI視覺設計(DM廣告型錄)(2)	李天來	450
9-09	CI視覺設計(企業名片吊卡廣告)	李天來	450
9-10	CI視覺設計(月曆PR設計)	李天來	450
9-11	美工設計完稿技法	新形象	450
9-12	商業廣告印刷設計	陳穎彬	450
9-13	包裝設計點線面	新形象	450
9-14	平面廣告設計與編排	新形象	450
9-15	CI戰略實務	陳木村	
9-16	被遺忘的心形象	陳木村	150
9-17	CI經營實務	陳木村	280
9-18	綜藝形象100序	陳木村	

九、繪畫技法

代碼	書名	編著者	定價
8-01	基礎石膏素描	陳嘉仁	380
8-02	石膏素描技法專集	新形象	450
8-03	繪畫思想與造型理論	朴先圭	350
8-04	魏斯水彩畫專集	新形象	650
8-05	水彩靜物圖解	林振洋	380
8-06	油彩畫技法1	新形象	450
8-07	人物靜物的畫法2	新形象	450
8-08	風景表現技法3	新形象	450
8-09	石膏素描表現技法4	新形象	450
8-10	水彩・粉彩表現技法5	新形象	450
8-11	描繪技法6	葉田園	350
8-12	粉彩表現技法7	新形象	400
8-13	繪畫表現技法8	新形象	500
8-14	色鉛筆描繪技法9	新形象	400
8-15	油畫配色精要10	新形象	400
8-16	鉛筆技法11	新形象	350
8-17	基礎油畫12	新形象	450
8-18	世界名家水彩(1)	新形象	650
8-19	世界水彩作品專集(2)	新形象	650
8-20	名家水彩作品專集(3)	新形象	650
8-21	世界名家水彩作品專集(4)	新形象	650
8-22	世界名家水彩作品專集(5)	新形象	650
8-23	壓克力畫技法	楊恩生	400
8-24	不透明水彩技法	楊恩生	400
8-25	新素描技法解說	新形象	350
8-26	畫鳥・話鳥	新形象	450
8-27	噴畫技法	新形象	550
8-28	藝用解剖學	新形象	350
8-30	彩色墨水畫技法	劉興治	400
8-31	中國畫技法	陳永浩	450
8-32	千嬌百態	新形象	450
8-33	世界名家油畫專集	新形象	650
8-34	挿畫技法	劉芷芸等	450
8-35	實用繪畫範本	新形象	400
8-36	粉彩技法	新形象	400
8-37	油畫基礎畫	新形象	400

十、建築、房地產

代碼	書名	編著者	定價
10-06	美國房地產買賣投資	解時村	220
10-16	建築設計的表現	新形象	500
10-20	寫實建築表現技法	濱脇普作	400

十一、工藝

代碼	書名	編著者	定價
11-01	工藝概論	王銘顯	240
11-02	籐編工藝	龐玉華	240
11-03	皮雕技法的基礎與應用	蘇雅汾	450
11-04	皮雕藝術技法	新形象	400
11-05	工藝鑑賞	鐘義明	480
11-06	小石頭的動物世界	新形象	350
11-07	陶藝娃娃	新形象	280
11-08	木彫技法	新形象	300

十二、幼教叢書

代碼	書名	編著者	定價
12-02	最新兒童繪畫指導	陳穎彬	400
12-03	童話圖案集	新形象	350
12-04	教室環境設計	新形象	350
12-05	教具製作與應用	新形象	350

十三、攝影

代碼	書名	編著者	定價
13-01	世界名家攝影專集(1)	新形象	650
13-02	繪之影	曾崇詠	420
13-03	世界自然花卉	新形象	400

十四、字體設計

代碼	書名	編著者	定價
14-01	阿拉伯數字設計專集	新形象	200
14-02	中國文字造形設計	新形象	250
14-03	英文字體造形設計	陳穎彬	350

十五、服裝設計

代碼	書名	編著者	定價
15-01	蕭本龍服裝畫(1)	蕭本龍	400
15-02	蕭本龍服裝畫(2)	蕭本龍	500
15-03	蕭本龍服裝畫(3)	蕭本龍	500
15-04	世界傑出服裝畫家作品展	蕭本龍	400
15-05	名家服裝畫專集1	新形象	650
15-06	名家服裝畫專集2	新形象	650
15-07	基礎服裝畫	蔣愛華	350

十六、中國美術

代碼	書名	編著者	定價
16-01	中國名畫珍藏本		1000
16-02	沒落的行業一木刻專輯	楊國斌	400
16-03	大陸美術學院素描選	凡谷	350
16-04	大陸版畫新作選	新形象	350
16-05	陳永浩彩墨畫集	陳永浩	650

十七、其他

代碼	書名	定價
X0001	印刷設計圖案(人物篇)	380
X0002	印刷設計圖案(動物篇)	380
X0003	圖案設計(花木篇)	350
X0004	佐滕邦雄(動物描繪設計)	450
X0005	精細挿畫設計	550
X0006	透明水彩表現技法	450
X0007	建築空間與景觀透視表現	500
X0008	最新噴畫技法	500
X0009	精緻手繪POP挿圖(1)	300
X0010	精緻手繪POP挿圖(2)	250
X0011	精細動物挿畫設計	450
X0012	海報編輯設計	450
X0013	創意海報設計	450
X0014	實用海報設計	450
X0015	裝飾花邊圖案集成	380
X0016	實用聖誕圖案集成	380

手繪軟筆字體篇

定價：400元

出 版 者：新形象出版事業有限公司
負 責 人：陳偉賢
地　　址：台北縣中和市中和路322號8Ｆ之1
電　　話：29207133・29278446
ＦＡＸ：29290713

編 著 者：李佳雯、林東海
發 行 人：顏義勇
總 策 劃：陳偉昭
美術設計：李佳雯、林東海
美術企劃：李佳雯、林東海

總 代 理：北星圖書事業股份有限公司
地　　址：台北縣永和市中正路462號5Ｆ
門　　市：北星圖書事業股份有限公司
地　　址：永和市中正路498號
電　　話：29229000(代表)
ＦＡＸ：29229041
郵　　撥：0544500-7北星圖書帳戶
印 刷 所：皇甫彩藝印刷股份有限公司

行政院新聞局出版事業登記證／局版台業字第3928號
經濟部公司執照／76建三辛字第214743號

西元1998年7月　第一版第一刷

國家圖書館出版品預行編目資料

POP廣告. 手繪軟筆字體篇／林東海，李佳雯編
著, -- 第一版, -- 臺北縣中和市；新形象，
1998 [民87]
　　面；　　公分, -- (POP設計叢書；8)
ISBN 957-9679-39-8 (平裝)

1. 美術工藝－設計

965　　　　　　　　　　　　　　87004819